Burcht Eltz

Burcht Eltz

door Dieter Ritzenhofen

"Door de eenzaamheid en schoonheid der ligging op wonderbaarlijke wijze tot de verbeelding sprekend – is Burcht Eltz onder de indruk van het ogenblik de burcht per definitie." (Georg Dehio)

De ontwikkeling van de middeleeuwse burchten die wij nu in hun romantiek bewonderen, begint geleidelijk in de 9de en 10de eeuw. Uit de met aarden wallen en palissaden beschutte woningen van de landheren, ontstaan weerbare, met muren beveiligde burchten. De bloeitijd van de burchtbouw strekt zich vervolgens van de 11de tot de 13de eeuw uit; het is de grote tijd van de Staufen. Naast intensieve burchtbouw worden er vele steden gesticht. Uit deze tijd stamt de eerste vermelding van de naam **Eltz**: De keizerlijk ministeriële *Rudolf van Eltz* ondertekent in 1157 als getuige een schenkingsakte van keizer Frederik I Barbarossa. Delen van het burchtcomplex die deze Rudolf van Eltz bewoonde, zijn de laat-Romaanse woontoren **Platt-Eltz** [7] (de getallen tussen vierkante haakjes verwijzen naar de plattegrond op p. 23) en resten van het Romaanse woonhuis *(palas)* in het souterrain van het Kempenicher huis, duidelijk herkenbaar aan de in 1978 bij restauratiewerkzaamheden vrijgelegde Romaanse dubbele bogen. Voor de watervoorziening werd een regenbak aangelegd, die zich nu onder de geweldige traptoren van het Kempenicher huis bevindt.

Voor de bouw van dit eerste burchtcomplex zal de gunstige strategische ligging van de Beneden-Elz (of Eltz), een zijrivier van de Moezel, doorslag hebben gegeven. De burcht ontstond aan een weg die de Moezel – van oudsher een van de belangrijkste waterwegen – verbond met de Eifel en het vruchtbare Maifeld. De toegang tot het Eltzdal alsook de verbinding tussen Maifeld en Moezel konden van hieruit naar twee kanten worden beveiligd.

De aan drie kanten door de Eltz omstroomde, tot 70 m hoge, elliptische rotskruin vormt het fundament van het gehele burchtcomplex, dat – de natuurlijke omstandigheden volgend – een ovaal grondvlak heeft.

Nog vóór 1268 komt het tussen de broers *Elias*, *Willem* en *Theoderik* tot de eerste verdeeldheid en dientengevolge tot de deling van de burcht en de bijbehorende goederen. Daardoor ontstaan er drie hoofdtakken in het huis Eltz,

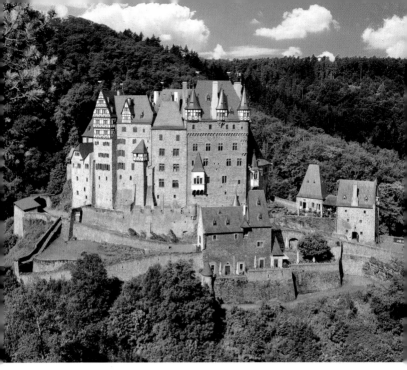

▲ *Oostzijde van de burcht met de Kempenicher en Rodendorfer huizen*

die zich naar hun wapens **Eltz van de Gouden Leeuw**, **Eltz van de Zilveren Leeuw** en **Eltz van de Buffelhorens** noemen. Burcht Eltz was vanaf dan typologisch een "Ganerben"-burcht, waarin meerdere takken van het huis Eltz in een gemeenschap van erven samenwoonden. Burchtvredebrieven regelden het vreedzame samenwonen van de "Ganerben", hun rechten en plichten alsmede beheer en onderhoud van de burcht. De oudste van deze brieven, die bewaard is gebleven, stamt uit het jaar 1323. Onder "Ganerbe" (vroeg-Duits: ganarpeo) verstaat men een medeërfgenaam als lid van een groep van erfgenamen, die op een verdeeld erfgoed samenwoont. Een gemeenschappelijke huishouding was niet de regel; de Ganerben woonden op basis van verdeling van de opbrengsten (Mutscharung) gescheiden.

In de 14de eeuw probeerde de uit het huis Luxemburg stammende keurvorst *Boudewijn van Trier*, een oom van Karel de Vierde, in zijn keurvorstendom met de centra Trier, Koblenz en Boppard de landvrede door te zetten. De vrije rijksridderschap verzette zich tegen deze politiek van de keurvorst. Men zag daarin een beperking van het veterecht. Daarom sloten de ridders van de burchten Waldeck, Schöneck, Ehrenburg (alle drie van de Hunsrück) en Eltz op 15 juni 1331 een offensief - en defensief verbond. Daarin stelden zij zich ten plicht, in de strijd tegen de keurvorst in totaal 50 zwaarbewapende ruiters naast hun burchtbemanningen op te stellen. In hetzelfde jaar begon Boudewijn dit ridderverbond neer te slaan, en liet op een voor Burcht Eltz liggende rotsuitloper een belegeringsburcht, de **"Trutz"** of **"Baldeneltz"**, bouwen, een rechthoekige woontoren met twee verdiepingen zoals deze voor de kleine gebouwen van Boudewijn typisch was, met weergang, dubbele poort met ingang met spitsboog, en met driezijdige dwingel.

Daar vandaan liet hij Eltz met kogels, van het soort dat vandaag nog op het binnenhof van de burcht ligt, door katapulten beschieten. Door het afsnijden van de verzorgingswegen konden de bewoners van Eltz na twee jaar belegering tot opgave worden gedwongen; op soortgelijke wijze werden eveneens de drie burchten van de Hunsrück tot capitulatie gedwongen. In 1333 smeekten de heren van Eltz om vrede. Op 9 januari 1336 werd de "Pax de Eltz", de vrede van Eltz, gesloten en het veterecht van Eltz beëindigd. Trutzeltz bleef in handen van keurvorst Boudewijn, die in 1337 *Johan van Eltz* tot zijn erfburggraaf benoemde. Keizer Karel IV gaf de burcht in 1354 keurvorst Boudewijn in leen en later ook diens opvolger *Boemund*. Daarmee waren de hoogvrijen van Eltz (vrije rijksridders uit een dynastiek geslacht) leenmannen van de keurvorst van Trier geworden, die Burcht Eltz en Baldeneltz van de keurvorst in leen moesten nemen. De vete van Eltz in de geschiedenis van Burcht Eltz het enige militaire conflict van betekenis.

In de 15de eeuw werd druk met bouwen begonnen, hetgeen in 1441 onder *Lancelot* en *Willem van de Zilveren Leeuw* tot de voltooiing van het op de westzijde gelegen Rübenacher huis leidde. De naam Eltz-Rübenach is afkomstig van de voogdij (bestuursdistrict) Rübenach bij Koblenz, die *Richard van de Zilveren Leeuw* in 1277 had verkregen.

De architektonische verscheidenheid, die de bezoeker op het binnenhof direkt in het oog valt, wordt voor een groot deel mede gekenmerkt door de hof-

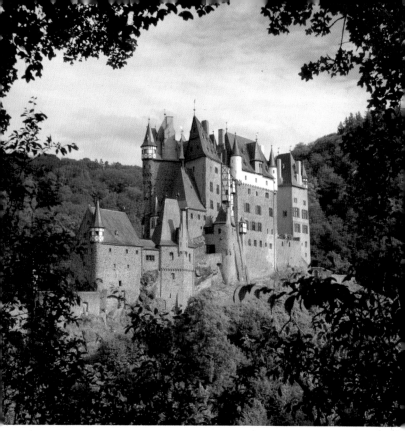

▲ *De westzijde van de burcht met Pfortenhaus, Rübenacher Huis en Platt-Eltz*

zijde van het **Rübenacher huis** [5]: de veelhoekige vakwerktorentjes, de geres-
taureerde, in zijn vorm eenvoudige en sobere, op twee bazaltpilaren rustende
erkeruitbouw boven de ingangsdeur van het huis, en vooral de architektonisch
fraaie laat-gotische kapelerker.

 Rond 1300 werd het huis **Kleinrodendorf** aan de burcht toegevoegd, begin
16de eeuw huis **Großrodendorf** [13 – 15], aan wier hofzijde een op drie pila-
ren rustend, gewelfde voorhal is gebouwd. Het in de buitenmuur ingelegde

Madonna-mozaïek, dat zich ernaast bevindt, stamt uit de 19de eeuw (de naam Eltz-Rodendorf gaat terug op het huwelijk van *Hans Adolf* en *Katherine van Brandscheid tot Rodendorf* in 1563: hij verkreeg de heerschappij over Rodendorf [Châteaurouge] in het Lotharinger ambt Bouzonville en noemde zich ernaar). Na voltooiing van de Rodendorfer huizen begon de bouw van de **Kempenicher huizen [9–12]**. De hofzijde hiervan rondt door de architektonische compositie en het mooi onderverdeeld vakwerk de schilderachtige en bekoorlijke indruk van het gehele binnenhof af. Met de onderkant van de geweldige achthoekige traptoren stond een regenbak in verbinding die eens vanuit het hof toegankelijk was, en voor een belangrijk deel van de watervoorziening zorgde. De hoofdingang van de Kempenicher huizen wordt door een poorthal beschut, waarboven een op twee achthoekige bazaltpilaren ingebouwd erkerkamertje ligt. Op de ronde bogen die de pilaren met elkaar verbinden, bevinden zich de inscripties: BORGTORN ELTZ 1604 en ELTZ-MERCY: aanwijzingen voor het bouwbegin en de eerste bouwheren van deze huizen. Pas onder *Hans Jacob van Eltz* en diens echtgenote *Anna Elisabeth van Metzenhausen* werden de bouwwerkzaamheden intersiever uitgevoerd en ten einde gebracht. Daaraan herinneren de sluitstenen van het kruisgewelf van de poorthal (1651) met de wapens Eltz en Metzenhausen. Dezelfde wapens bevinden zich als barok alliantiewapen uit zandsteen onder de middelste vensters van de erker uit het jaar 1661. Ze bevinden zich ook aan de smeedijzeren venstertralies van de Kempenicher benedenzaal en op een wapenschild aan de hofbalustrade.

De 500-jarige bouwgeschiedenis verenigt alle stijlrichtingen (van de romantiek tot in de tijd van de vroege barok) tot een harmonisch geheel. Er ontstaat een randhuisburcht bestaande uit acht woontorens, die dicht om het binnenhof zijn geplaatst. In bijna 100 woonvertrekken woonden de bijna 100 familieleden.

Het geslacht Van en Tot Eltz heeft zich vooral voor de keurstaten Mainz en Trier verdienstelijk gemaakt en bracht in de persoon van *Jacob van Eltz* (1510 tot 1581) een van de belangrijkste keurvorsten in de geschiedenis van het aartsbisdom van Trier voort. Hij studeerde in Leuven, en werd in 1564 rector van de hogeschool in Trier. Op 7 april 1567 werd hij in de St.-Florinkerk in Koblenz door het domkapittel tot keurvorst gekozen. Jacob had in tegenstelling tot menigeen van zijn voorgangers en ook andere kerkelijke vorsten, bij aanvaarding van zijn regering de priesterwijding al ontvangen. Hij werd een van

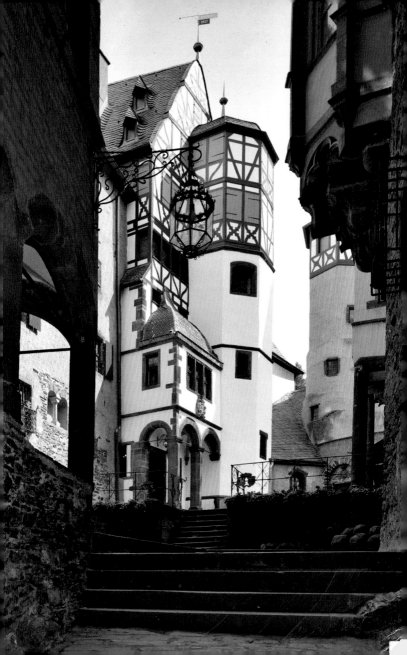

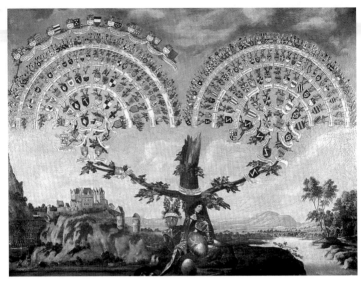

▲ *Kwartierstaat van de Familie Eltz, olieverf op doek, 1663*

de belangrijkste leiders van de Contrareformatie en zag in de jezuïeten de belangrijkste bondgenoten voor zijn plannen.

Nog een positie van betekenis in de keurstaat van Trier viel het huis Eltz met *Hans Jacob van Eltz* ten deel, die op 15 juni 1624 het erfmaarschalksambt van de keurvorst van Trier, en daarmee het opperbevel in de oorlog en de leiding over de ridderschap kreeg.

Maar niet alleen in Trier, ook in Mainz kreeg de familie Eltz macht en invloed. *Filips Karel* werd op 9 juni 1732 door het domkapittel van Mainz unaniem tot keurvorst gekozen. Met dit ambt was hij geestelijk leider en machtigste kerkvorst ten noorden van de Alpen, primus van de Duitse kerk en stond in rang direkt onder de paus. Als rijksaartskanselier leidde hij de rijksdag in Regensburg, als machtigste persoon na de keizer. In Frankfurt riep Filips Karel de acht andere keurvorsten bijeen, verzocht hen hun stem uit te brengen en bracht zelf de negende beslissende keurstem uit, waardoor Karl VII tot keizer van het Heilige Romeinse Rijk gekroond werd.

De eigendommen van het huis Eltz waren zeer omvangrijk, in het bijzonder in de keurstaten Trier en Mainz. De hoven van Eltz in o.a. Koblenz, Trier, Boppard, Würzburg, Mainz, Eltville waren erg belangrijk. In 1736 kocht de familie voor 175 000 Rijnse guldens het gebied Vukovar, niet ver van Belgrado. Vukovar was sinds het midden van de 19de eeuw tot aan de gewelddadige verdrijving in het jaar 1944, de belangrijkste residentie van de tak Eltz van de Gouden Leeuw, die sinds de tweede wereldoorlog in het Eltzer Hof in Eltville am Rhein woont (sinds de 16de eeuw heet deze hoofdtak van het huis Eltz ook Eltz-Kempenich).

Keizer Karel VI verleende in 1733 in Wenen aan de tak Van de Gouden Leeuw de rijksgraventitel op grond van hun verdiensten tijdens de reformatie en in de Turkse oorlogen. Bovendien verleende hij hun het privilege om in naam van de keizer adellijke titels toe te kennen, notarissen te kiezen, onechte kinderen te wettigen, burgerlijke wapens met schild en helmteken te verlenen, openbare schrijvers en rechters te benoemen, lijfeigenen vrij te laten, etc.

Burcht Eltz is een van de weinige Rijnse burchten die nooit door geweld werden verwoest. Door handige diplomatie, in het bijzonder van de enige protestantse tak van het huis Eltz-Bliescastel-Braunschweig, slaagde men erin de dertigjarige oorlog zonder schade te doorstaan. Tijdens de Paltische erfopvolgingsoorlog (1688–1689), waarin een groot deel van de Rijnse burchten

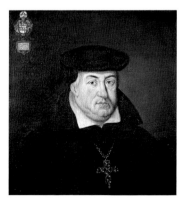

▲ *Jacob III. van Eltz (1510 – 1581)*

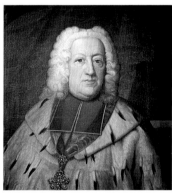

▲ *Filips Karel van Eltz (1665 – 1743)*

werd verwoest, slaagde *Johan-Anton van Eltz-Üttingen* als Frans officier erin, een verwoesting van Burcht Eltz te verhinderen.

Tijdens de Franse overheersing aan de Rijn (1795–1815) werd *graaf Hugo Filips* als emigrant behandeld en werden diens bezittingen aan de Rijn en in het gebied rond Trier in beslag genomen; hijzelf werd "burger graaf Eltz" genoemd. Burcht Eltz met de bijbehorende bezittingen kwam onder gezag van de commandant in Koblenz. Later bleek echter dat graaf Hugo Filips niet geëmigreerd, maar in Mainz gebleven was, waardoor hij weer recht kreeg op de opbrengsten van zijn landgoederen. Graaf Hugo Filips werd in 1815 door aankoop van het Rübenacher huis en land van de tak Eltz-Rübenach alleenbezitter van de burcht, nadat de erfenis van de tak Eltz-Rodendorf, na het uitsterven in 1786, al de tak Eltz-Kempenich ten deel gevallen was.

In de 19de eeuw, de tijd van de romantiek en groeiende belangstelling voor de middeleeuwen, heeft *graaf Karel* zich voortreffelijk voor de restauratie van de stamburcht ingezet. De restauratiewerkzaamheden strekten zich uit over de tijd van 1845 tot ongeveer 1888 en verslonden 184 000 mark. Graaf Karel liet door F. W. E. Roth een "Geschichte der Herren und Grafen zu Eltz" bewerken, die in 1890 in Mainz in twee delen verscheen. Zelfs al voor de voltooiing van de restauratie hebben vooraanstaande persoonlijkheden Burcht Eltz bezichtigd en de moeite en inzet van graaf Karel geprezen, waaronder keizer Wilhelm II., de grote Franse dichter Victor Hugo en de engelse schilder William Turner.

Sinds 850 jaar is Burcht Eltz in het bezit van de gelijknamige familie; de tegenwoordige eigenaar van de burcht, graaf Jacob von und zu Eltz-Kempenich, "Faust von Stromberg" genoemd, woont in Eltville aan de Rijn, waar zijn familie al sinds het midden van de 18de eeuw een residentie en een wijngoed van wereldfaam bezit. Sinds deze tijd wonen rentmeesters op de burcht, die, afhankelijk van de tijd waarin ze leefden, de titel van slotvoogd, kastelein etc. dragen.

Rondgang

De rondleiding begint in de **ontvangstzaal** van het Rübenacher huis. Wapenkamer werd dit vertrek pas in de 19de eeuw, volgens de tijdgeest van de romantiek. Oorspronkelijk werden wapens in gesloten vertrekken bewaard. Aan de vensterzijde bevinden zich een komplete wapenrusting, borstpantsers, helmen, een maliënhemd (kolder) en de uitrusting van een infanterist met een

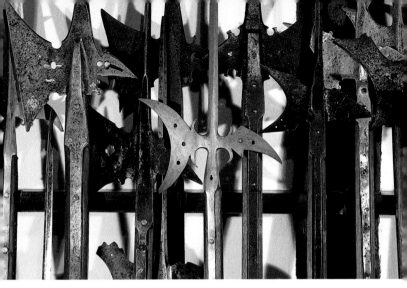

▲ *Hellebaarden in de ingangshal van het Rübenacher huis*

rond schild. De oudste vuurwapens van de collectie zijn haakbussen uit de 15de eeuw. Verdere ontwikkelingen uit de 16de eeuw zijn lontroeren en rad-slotgeweren. Zij werden met behulp van een lont of door een vuursteen ont-stoken. Hellebaarden (aan weerszijden van de deur) waren de typische slag- en steekwapens van het voetvolk vanaf de 14de eeuw. Men onderscheidt duide-lijk de bijl als slagwapen, de spies of piek als steekwapen en de zogenaamde "trekhaak", waarmee geprobeerd werd de ridder van het paard te trekken. De oriëntaalse wapenverzameling bestaat uit waardevolle kromme sabels, een zijden rond schild en een groot aantal pijlen en bogen.

Het volgende vertrek, de **Rübenacher benedenzaal**, is een typisch woon-vertrek van welgestelde adellijke burchtbewoners omstreeks 1500. De archi-tectuur is oorspronkelijk en het vertrek werd door een schouw verwarmd. On-geveer 30 van de bijna 100 woonvertrekken van de burcht hebben een open stookplaats, een bewijs dat het bouwwerk als woning van grote betekenis was. Het in de middeleeuwen gebruikelijke meubel voor het bewaren van voorwer-

Volgende dubble pagina: *Burcht Eltz door Stanfield, rond 1830* ▶▶

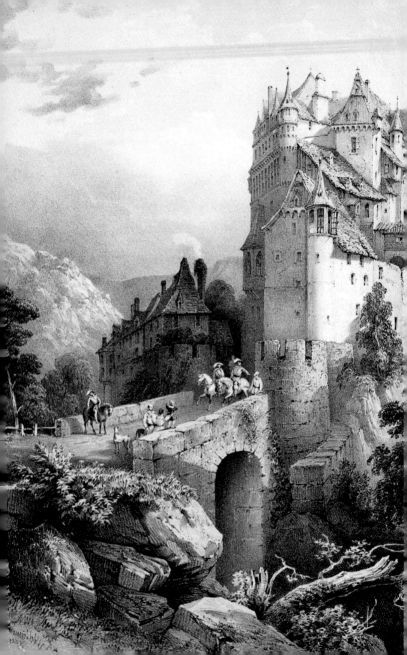

pen voor het dagelijkse gebruik en andere dingen was de kist, die men ook als transportkist gebruikte (meubel, Lat. mobilis = beweegbaar). De vouwstoel werd eveneens als reismeubel gebruikt. Hij werd samengeklapt, nadat men de rugleuning eruit genomen had.

De **Vlaamse tapijten** (omstreeks 1580) zijn verdures (Fr. *vert* = groen), vanwege hun groene hoofdkleur. Afgebeeld zijn dieren en planten die er voor een deel zeer exotisch uitzien, wat kenmerkend is voor deze tijd waarin de Europeanen geleidelijk de gehele wereld leerden kennen en hun nieuwe indrukken in beelden probeerden vast te houden. De klok ist Zuidduits, eind 15de eeuws en bezit een laat-gotische wijzerplaat.

Buitengewoon opmerkelijk zijn de **paneelschilderijen**: Links op de vakwerkmuur een "Gregoriaanse bloedmis" (1494) uit de Keulse schilderschool, boven de deur "De aanbidding der H. Driekonigen" (ca. 1500). *Lucas Cranach de Oudere*, een van de belangrijkste Duitse schilders van de 16de eeuw, schilderde omstreeks 1525 de "Madonna met de druiventros". De "Kruisigingsscène" (1495) tussen de vensters stamt eveneens uit de Keulse schilderschool. Aan de schouwwand van het vertrek is een "Aanbiddingsscène" uit de school van Cranach te zien en een schilderij dat waarschijnlijk uit het atelier van de Zuidtiroolse schilder en beeldsnijder Pacher stamt en een opengeslagen Bijbel voorstelt (vroege 16de eeuw).

Over een smalle trap bereikt men het op de bovenverdieping van het Rübenacher huis liggende grote **slaapvertrek**. De vlakvullende decoratieve bloemen- en rankmotieven in de muurschilderingen ontstonden in de 15de eeuw en werden in de 19de eeuw gerestaureerd.

De afbeeldingen in de laat-gotische **kapelerker** beginnen met de Mariaboodschap in het gewelf, en reiken over de Aanbidding de Wijzen in de glasschilderingen tot aan de Kruisiging en Kruisafneming van Christus in de muurschilderingen.

Het **bed** (grotendeels 1520), met laat-gotisch vouwwerk, jacht-, strijd- en toernooiscènes op de kroonlijst van het baldakijn en familiewapens op de voorzijde, werd zo hoog gebouwd om beter van de warmte in het vertrek te kunnen profiteren. De gordijnen dienen als isolering.

De **kast met stijlen** (Keulen, omstreeks 1560) is een kist die men op stijlen (poten) heeft gezet. In een vakwerk-erker bevindt zich een van de 20 toiletten van de burcht.

Kapelerker met gebrandschilderde ramen uit de 15e eeuw ▶

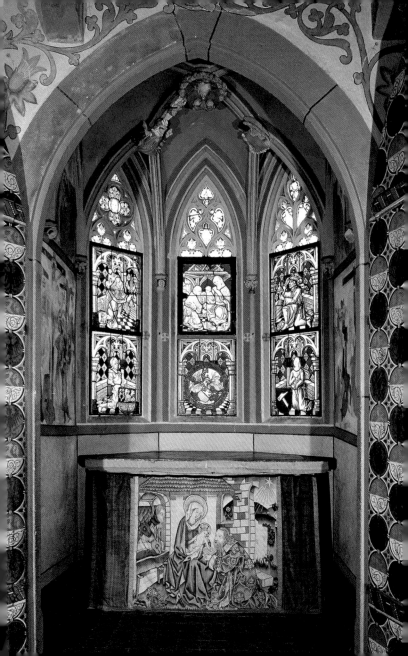

De aangrenzende vertrekken zijn rechts een **kleedkamer** met laat-gotische muurschilderingen, en links een **schrijfkabinet** met schilderwerk uit 1882.

Het eerste vertrek van het **Rodenhofer huis** is de **keurvorstenkamer**. Deze benaming dateert uit de 19de eeuw, toen de portretten van de twee keurvorsten Filips Karel en Jacob in dit vertrek werden opgehangen. Het meubilair bestaat uit een kast uit de baroktijd en vier stoelen in rococostijl (waarschijnlijk Vlaams, eerste helft van de 18de eeuw). Decoratief middelpunt van het vertrek is een **tapijt** uit de werkplaats van de gebroeders *Van der Bruggen* uit Brussel (omstreeks 1680). Het toont honden en jagers aan het begin van het jachtseizoen in het najaar, de herfstvruchten en ramskop in de guirlande symboliseren vruchtbaarheid.

Hoogtepunt van de rondleiding is voor veel bezoekers de **ridderzaal**. Deze feest- en zittingszaal is het grootste vertrek van de burcht, en was voor alle families vrij toegankelijk. De narrenmaskers (als symbool voor vrijheid van meningsuiting) en de zwijgroos boven de deur benadrukken het familiaire karakter van dit vertrek. In de kroonlijst onder de zware eikehouten balkenzoldering representeren de wapens van de verwante adellijke families het nobele en invloedrijke geslacht Von Eltz. Deze wapens dienden als herkenningsteken voor ridders op het schild, het afweerwapen. Deze vorm van heraldiek ontwikkelde zich reeds in de tijd van de eerste kruistochten. In elegante woon- en feestvertrekken was het heel gebruikelijk de koude muren met decoratieve wandtapijten te behangen.

Het **wandtapijt** uit Brussel (omstreeks 1700) toont het avondmaal van de Griekse zonnegod Helios en de maangodin Selene. De verzameling kleine **kanonnen** uit 1730 bestaat uit exacte miniaturen (schaal 1:6) van veelvoorkomende achttiende eeuwse geschutten, waarmee ook met scherp geschoten werd.

De **Maximiliaanse wapenrusting** (omstreeks 1520) is naar keizer Maximiliaan, de "laatste Duitse ridder", genoemd. Een ridder moest met zo'n wapenrusting een gewicht van wel 40 kg dragen. De wapenrustingen aan weerszijden van de schouw zijn uit de late 16de eeuw. Bovendien zijn er nog drie ijzeren **kisten** uit dezelfde tijd te zien. In het midden van de zware deksels zit het slot, waarmee met één draai zeven grendels tegelijkertijd geopend worden.

Een verdieping lager ligt de zogenaamde **Wamboldtkamer**. Deze kamer is ingericht met een met hout ingelegde kast uit Zuid Duitsland (omstreeks 1600),

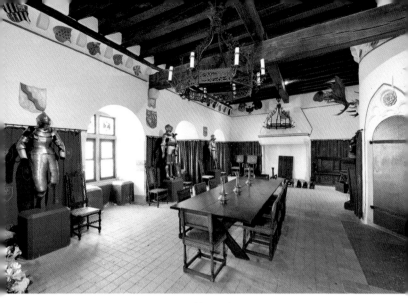

▲ *Ridderzaal*

vier 17de eeuwse stoelen, een linnenpers, een spinnenwiel met haspel en en-
kele portretjes, eveneens uit de 17de eeuw.

Daarnaast ligt de **freulekamer**, een van de vele woonvertrekken van de
burcht. Het was heel gebruikelijk dat men houten balkenzolderingen van een
lemen pleisterlaag voorzag en wit kalkte. De **inrichting**: een bruidsbed, naald-
hout beschilderd, Franken, omstreeks 1525 en vijf kinderportretten uit de 18de
eeuw. In de wandnis is een verzameling 16de - tot 18de eeuwse **keramiek** te
bezichtigen. De bekers en kruiken komen zijn uit het Westerland, Siegburg,
Raeren en Creussen; in die tijd centra van gebruikskeramiek.

De **wenteltrap** die naar een verdieping lager leidt, is de meest ruimtebespa-
rende mogelijkheid voor een trapconstructie en komt in de burchtbouw dik-
wijls voor. De draai van de trap van rechts boven naar links beneden begun-
stigde de verdediger van de burcht omdat hij het wapen in de rechterhand, de
strijdhand, in de rechterbocht kon hanteren. Voor de aanvaller was het door de
voor hem tegenovergestelde draai een nadeel.

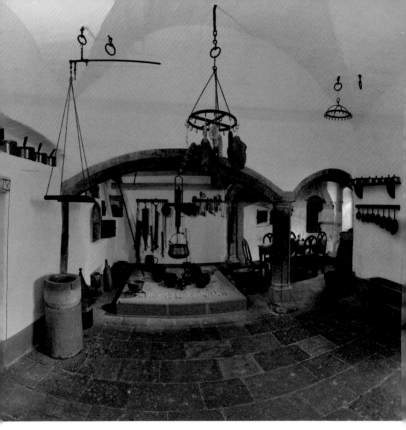

▲ *Rodendorfer burchtkeuken*

De zogenaamde **wapenzaal** is architektonisch gezien het luisterrijkste ver-
trek van de burcht. Het gewelf is een laat-gotisch stergewelf. (De ribben zijn in
de vorm van een ster om de sluitsteen geschikt.) De stenen ribbe is hier niet al-
leen drager van de zoldering, maar ook een decoratief stenen ornament. Zo'n
elegant soort gewelf vindt men alleen in zeer voorname woonvertrekken. Het
glasschilderstuk in de erker stelt Sint Joris in strijd met de draak voor. Sint Joris
was patroon van de christelijke ridderschap. De stoeltjesklok (16de eeuw) en

de betegelde kachel (1871) ronden de inrichting af. De betegelde kachel, een zogenaamde evangelistenkachel (de vier evangelisten zijn naast de familie- wapens te zien), werd vanuit het bijvertrek, de keuken, gestookt. De vloer van het vertrek dateert nog uit de stichtingstijd (1490).

De laat-middeleeuwse **burchtkeuken** bezit nog het oorspronkelijke ka- rakter van 1490. Het vertrek is doelmatig ingericht. Van hier werd de familie Eltz-Rodendorf verzorgd. Boven het open vuur van het fornuis hingen koperen ketels. Door middel van de ketelhaak kon de hoogte van de pot en daarmee de warmte worden gereguleerd. De oven is met tufsteen (vulkanisch gesteente) bemetseld. Bij het verbranden van takken en hout werden deze stenen heet, zodat men hierop brood kon bakken. Een gootsteen bevindt zich in de ven- sternis, daarvoor een hakblok van eikehout waarop het wild ontleed en vlees toebereid werd. De meelkist (kist met frontstijlen) is een gebruiksmeubel uit de 15de eeuw. De ringen in het gewelf dienden voor het ophangen van levens- middelenvoorraden. In de muurkast en in de voorraadkamer bevindt zich ge- bruiksvaatwerk uit verschillende eeuwen.

Een bezoek aan de "burcht van het biljet van 500 mark", is een wandeling door meer dan 850 jaar Rijns-Moezellandse cultuurgeschiedenis, het beleven van de werkelijkheid van het verleden door direct contact met dat wat daarvan is overgebleven. Burcht Eltz – in de 19de eeuw dikwijls motief voor de romanti- sche schilderkunst en trekpleister o.a. voor de dichter Victor Hugo en de schil- der William Turner – heeft tot op heden niets van haar aantrekkingskracht ver- loren. Integendeel, duizenden mensen bewijzen dat jaar in jaar uit met hun be- zoek en beleven de romantiek van de burcht in het woud.

Schatkamer

De omvangrijke kunstverzameling die in de huidige schatkamer te bezichtigen is, werd in 1981 voor het publiek opengesteld. De vijf vertrekken in de kelder- verdiepingen van het Rübenacher huis waarin de verzameling tentoongesteld is, waren oorspronkelijk huishoudelijke vertrekken. In de tijd van de restaura- tiewerkzaamheden van 1975–1981 werden zij verstevigd en ingericht als mu- seum. In de architectonisch sterk van elkaar verschillende, middeleeuwse ver- trekken krijgt men een indruk van de organische vorm van het gebouw, die werd bepaald door de rotsen waarop de burcht is ontstaan. De vertrekken die

zich uitstrekken over vier kelderverdiepingen, zijn door hun afmetingen en vormen, en de gunstige trapverbinding zeer geschikt voor de inrichting als museum.

De schatkamer completeert en verdiept de cultuurhistorische weergave van de toenmalige hofhouding. Alle tentoongestelde stukken hebben toebehoord aan leden van het grafelijk huis en zijn ten tijde van hun ontstaan meestal gekocht voor het dagelijks gebruik. Onder de circa 500 voorwerpen vindt u gouden zilversmeedwerk, ivoorsnijwerk, munten, medailles, sieraden, glazen, porselein, bestek, textiel, kledingstukken, wapens, wapenrustingen en sacrale voorwerpen.

In het eerste vertrek zijn naast prachtige **jachtwapens** uit de 17de - en 18de eeuw persoonlijke voorwerpen van de keurvorst *Filips Karel van Eltz* (1665 – 1743) en andere vooraanstaande leden van de familie Eltz tentoongesteld. Vermeldenswaardig is vooral het standbeeld van de als brugheilige bekende **Johannes van Nepomuk**, dat aan de voorkant van het vertrek staat. Het werd in 1752 gemaakt door *Franz Christoph Mäderl* uit Augsburg. Het is in zilver gedreven en gegoten, rondom bewerkt en gedeeltelijk verguld. De 110 cm hoge figuur staat op een 40 cm hoog, zwartgelakt en rijk versierd houten sokkel, met op de middencartouche het wapen van de schenker. Het standbeeld is karakteristiek voor het vakmanschap en de artistieke kwaliteit van de Augsburger zilversmeedkunst van de 18de eeuw. Achterin het vertrek bevinden zich bovendien een **"Höchster" porseleinverzameling**, glazen uit de 18de eeuw en een collectie klokken uit de 16de en de 18de eeuw.

Het daarop aansluitende vertrek wordt overheerst door een middeleeuws kruisgewelf en een machtige middenpijler. Hier worden voorwerpen uit de vroegere bezittingen van de familie Eltz in Vukovar getoond, o.a. **Weens porselein** uit de 18de eeuw, **bronzen luchters**, **meubels** en **serviesgoed**. Bovendien zijn twee **portretten** van graaf Karel van Eltz (1846 – 1900) en zijn gemalin te zien.

Via een smalle trap bereikt men de wapenkamer die wordt gedomineerd door een meer dan 500 jaar oud eiken plafond. In dit vertrek is een **wapencollectie** tentoongested, die bestaat uit zwaarden, degens, kruisvoetbogen en oude geweren. Het harnas naast de doorgang ontstond rond 1500. In het daarachter liggende vertrek met tongewelf zijn goud- en zilversmeedwerk en ivoorsnijwerk te bewonderen. De luchters links en rechts naast de trappen ont-

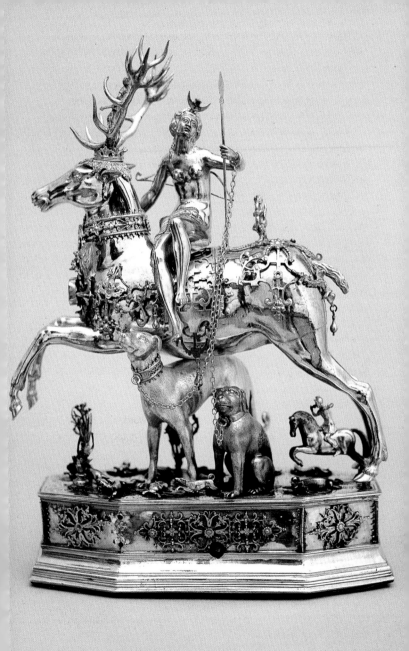

stonden 1630 in Augsburg. In de vitrine staat een pronkschaal uit 1680 waarop Alexander de Grote staat afgebeeld, drinkgerei in de vorm van ridders te paard, een Vlaams ivoorminiatuur van de heilige Georg (rond 1420), bokalen en pronkbekers uit ivoor en barnsteen met verguld zilverbeslag. De in zilver ge-dreven en gegoten, vergulde ridderfiguren zijn voorstellingen van o.a. de Zweedse koning Gustav Adolf en zijn rond 1650 in Augsburg ontstaan.

Een trap leidt naar het diepste gewelf van de burcht. Hier zijn **sacrale voor-werpen**, **sieraden** en **curiositeiten** tentoongesteld. In de tafelvitrines liggen de sieraden: een rijk versierd Hongaars zwaard, kamerherensleutels, munten en medailles. In de volgende vitrine ziet u o.a. drie tafelschepen uit de 17de eeuw. De op een hert rijdende jachtgodin Diana ontstond rond 1600 in Augsburg en was ontworpen als drinkspel. Zij bewoog zich door een uurwerk aangedreven over de feestelijk gedekte tafel en moest door de persoon voor wie zij bleef staan, geleegd worden. Het monster – half draak, half wild zwijn – gemaakt van een kokosnoot en versierd met goud- en zilverbeslag, deed dienst als vaatje. De allegorie "De brasserij, gereden door de drankzucht" – in de vorm van een kruiwagen met daarin een dikbuikige vorst die wordt voortgeduwd door een Bacchus – is ook een vat. Verder kunt u daar nog een Rijnse monstrans (zilver, verguld met email, 1340), een rookvat (brons, 1240), een wijwatervat (1150) en verschillende kelken van de familie Eltz bewonderen. De trap naar de uitgang, die drie etages beslaat, was oorspronkelijk bedoeld als glijgoot voor de wijn-vaten die in de gewelven werden opgeslagen. Deze trap loopt door de vier meter dikke buitenmuur van het Rübenacher huis, terug naar de doorgang naar de binnenplaats.

Opnames: Dieter Ritzenhofen, Münstermaifeld. – AV-Studio Wolfgang Kaiser, 56332 Wolken, www.SKYCAM-TV.de: pag. 3. – Martin Jermann, F. G. Zeitz KG Königssee: pag. 5.
Plattegrond: Landesamt für Denkmalpflege Rheinland-Pfalz, Mainz
Druk: F&W Mediencenter, Kienberg